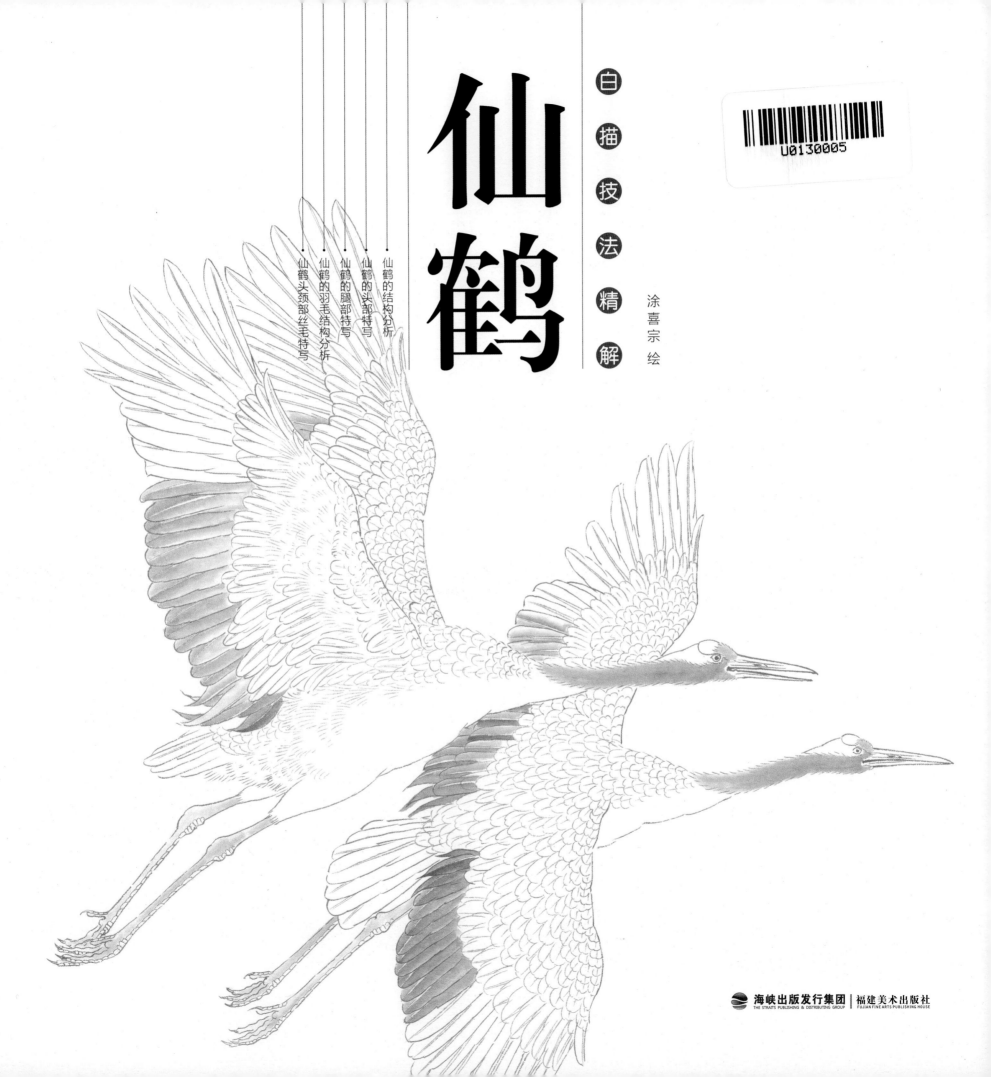

白描技法精解

仙鹤

涂喜宗 绘

仙鹤头颈部丝毛特写

仙鹤的羽毛结构分析

仙鹤的腿部特写

仙鹤的头部特写

仙鹤的结构分析

海峡出版发行集团
THE STRAITS PUBLISHING & DISTRIBUTING GROUP | 福建美术出版社
FUJIAN FINE ARTS PUBLISHING HOUSE

涂喜宗

1972 年出生于福建省诏安县，1991 年毕
业于诏安美术职专，2013~2014 年研修于北
京画院，作品多次入选全国画展并获奖。现为
中国工笔画学会会员，中国美术家协会会员。

画鹤杂记

文 / 涂喜宗

传说中仙鹤即是丹顶鹤，成鸟除颈部和飞羽后端为黑色外，全身洁白，头顶皮肤裸露，呈鲜红色，嘴灰绿色，脚灰黑色。明显特征有三长——嘴长、颈长、腿长。全长约 120 厘米。丹顶鹤寿命约 50-60 年，其姿态飘逸雅致，啼鸣声给人以超凡脱俗的感觉，在中国古代神话和民间传说中被誉为"仙鹤"。在古今文学作品中，也有很多与鹤有关的典故、传说，在诗词歌赋中鹤也是常见的题材。它是生活在沼泽或浅水地带的一种大型涉禽，与生长在高山丘陵中的松树毫无缘份。那是在古老的中华文明中，形成了独特的"鹤文化"，成为高雅、长寿的象征。东亚地区的居民，用丹顶鹤象征幸福、吉祥、长寿和忠贞。殷商时代的墓葬中，就有鹤的形象出现在雕塑中。春秋战国时期的青铜器钟，鹤体造型的礼器就已出现。

早在《诗经 小雅 鹤鸣》之中就有"鹤鸣于九皋，声闻于野。鱼潜在渊，或在于渚。乐彼之园，爰有树檀，其下维萚。他山之石，可以为错。鹤鸣于九皋，声闻于天。鱼在于渚，或潜在渊。乐彼之园，爰有树檀，其下维谷。他山之石，可以攻玉。"南朝梁皇帝 萧衍"云鹤游天，群鸿戏海"，元代散曲家张养浩《庆东园·即景》"鹤立花边玉，莺啼树杪弦。"唐代诗人刘长卿《送方外上人》"孤云将野鹤，岂向人间住。"等。鹤与文士们有着不解之缘，林逋的梅妻鹤子，苏东坡的放鹤亭。传说元始天尊的白鹤童子，法驾导引的先遣，连神仙道士衣都唤作了"鹤氅"。鹤是如此优雅风度，鹤是那样超凡脱俗，它的飞翔与翩翩起舞如同诗和画的升华，直带着每一个文士的心向着九霄天空翱翔。

现代对鹤的描写更是美轮美奂。如："白鹤如一位美人，高挑的身姿，曼妙而轻盈，孔雀的艳丽输它一段风度，凤凰的华美输它一段脱俗。鹤，在水边徘徊，天鹅也只是捧月的群星，鹤是这样的一位美人，白皙的肤，乌黑的发，鲜红的唇。她圣洁，如昆仑巅的雪，她美丽，青丝如黑玉可鉴，红，是盛开的莲，是娇嫩欲滴的唇。""当白鹤展开美丽的双翅，翩翩起舞的时候，那修长的双腿，那优雅的舞姿多么像杰出的'芭蕾舞大师'。"

鹤又似一位侠客，那独特的声音，孤傲尖喉，如玉铮铮。那瞬间的亮翅，那准确的一啄，有种深藏不露的杀气。

白描写生工具

仙鹤的结构分析

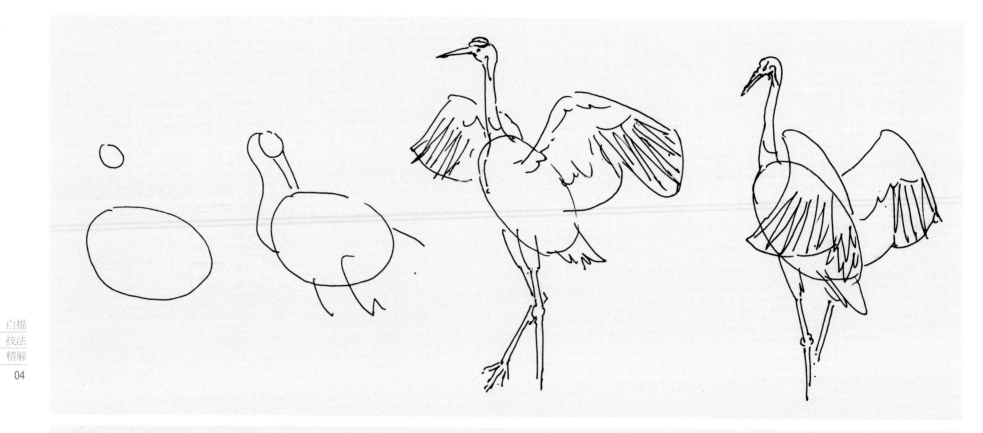

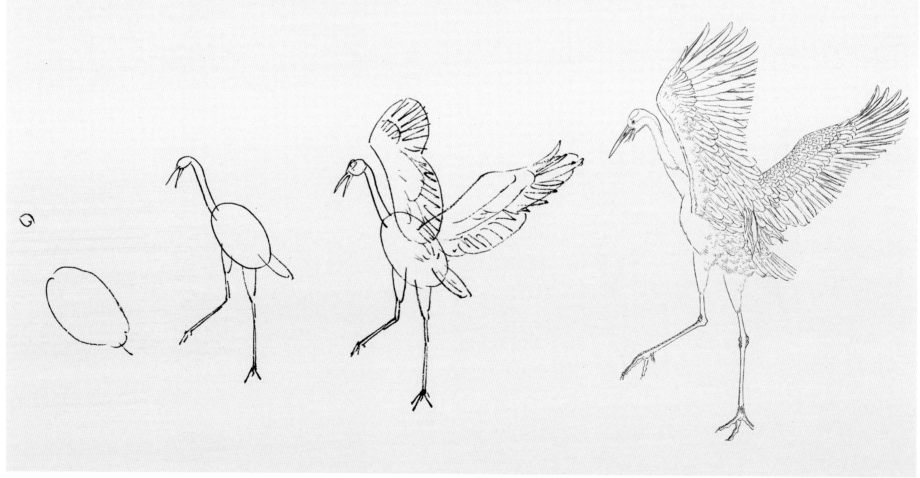

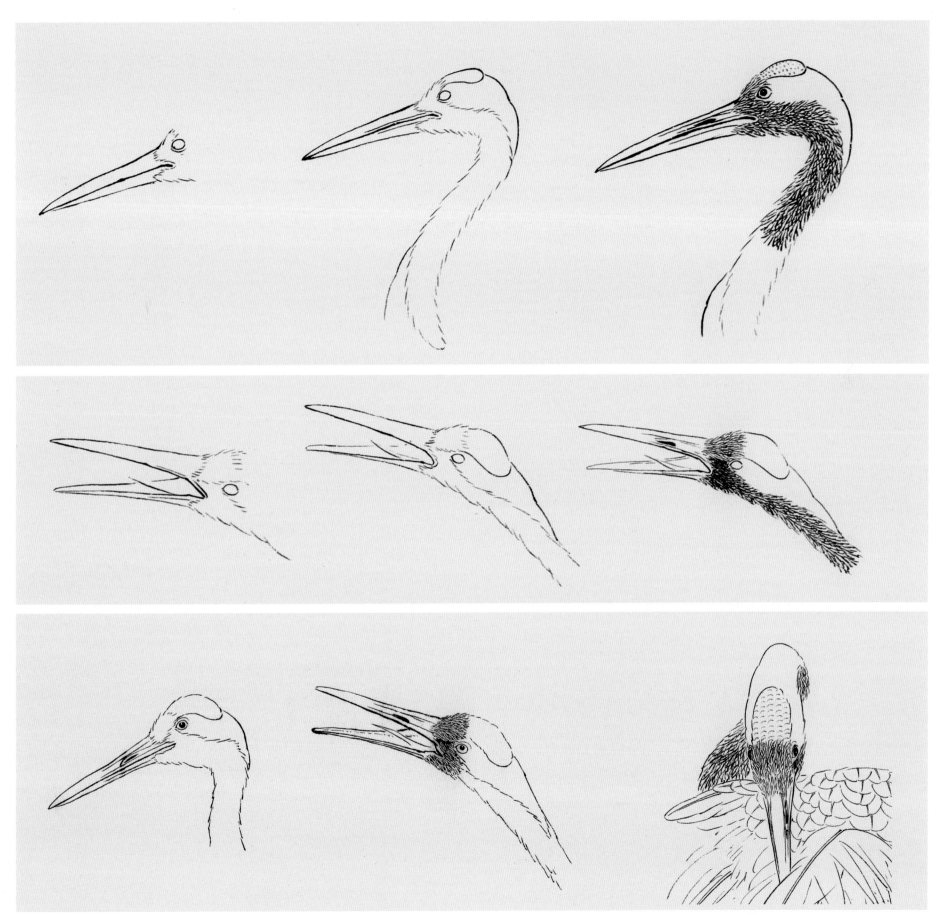

仙鹤的腿部特写

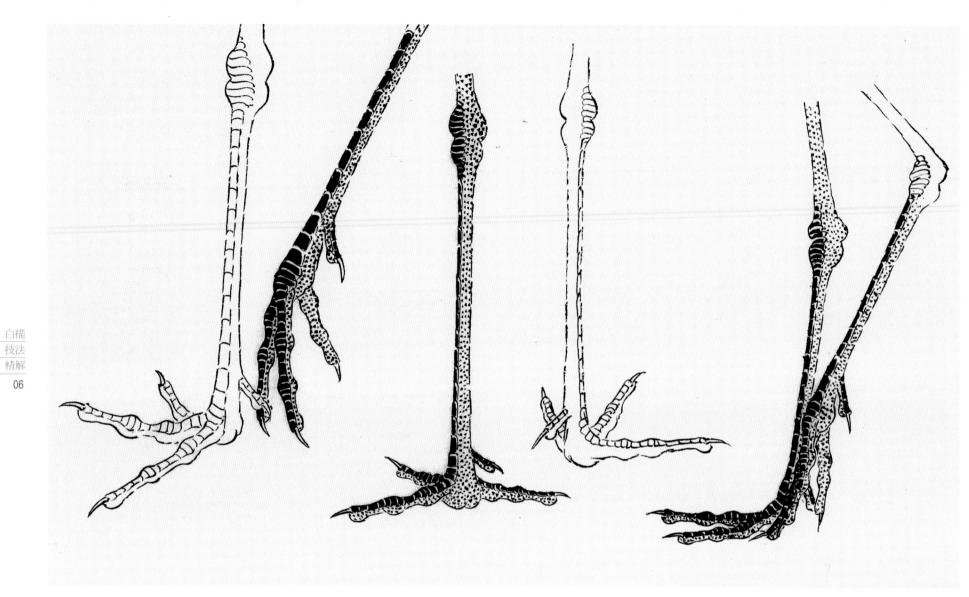

仙鹤头颈部丝毛特写

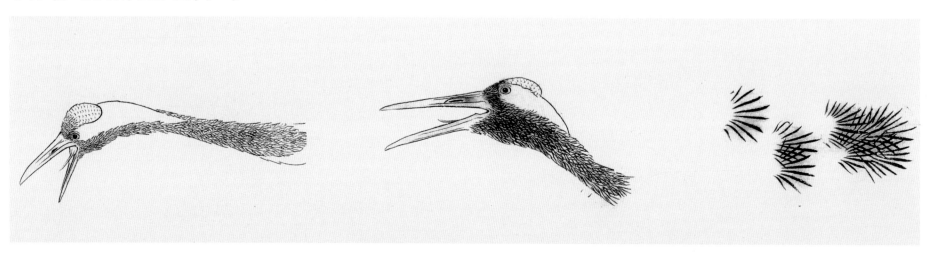

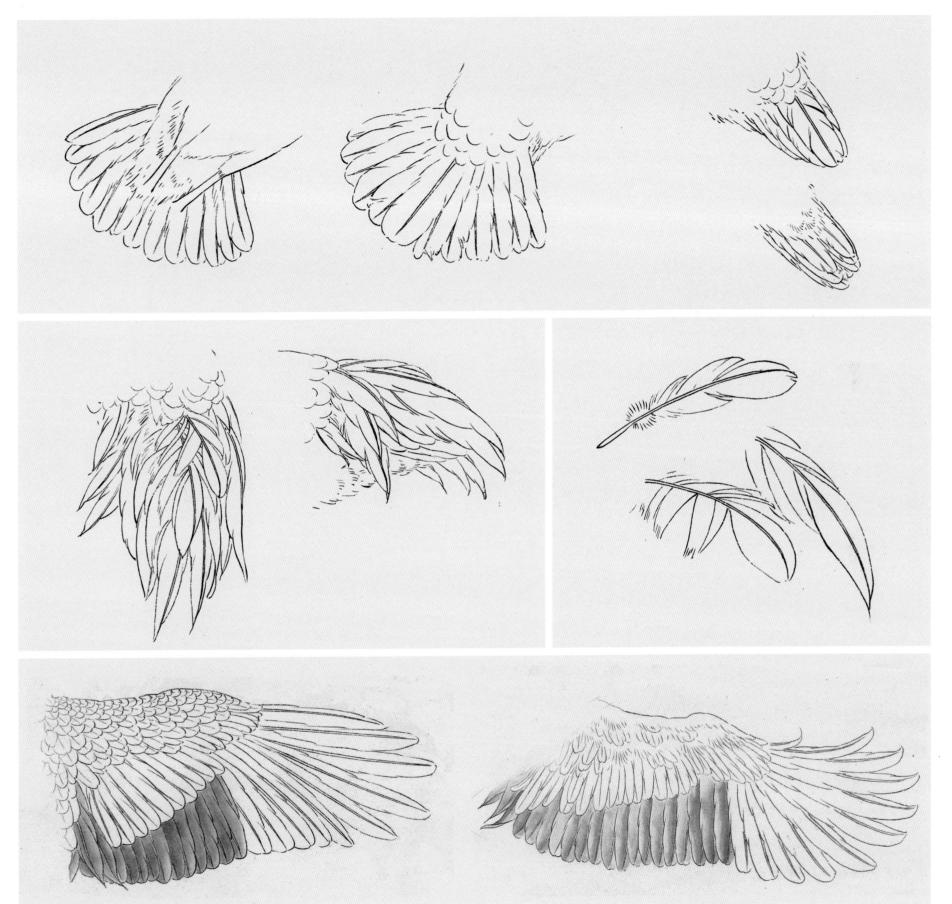

仙鹤白描特写

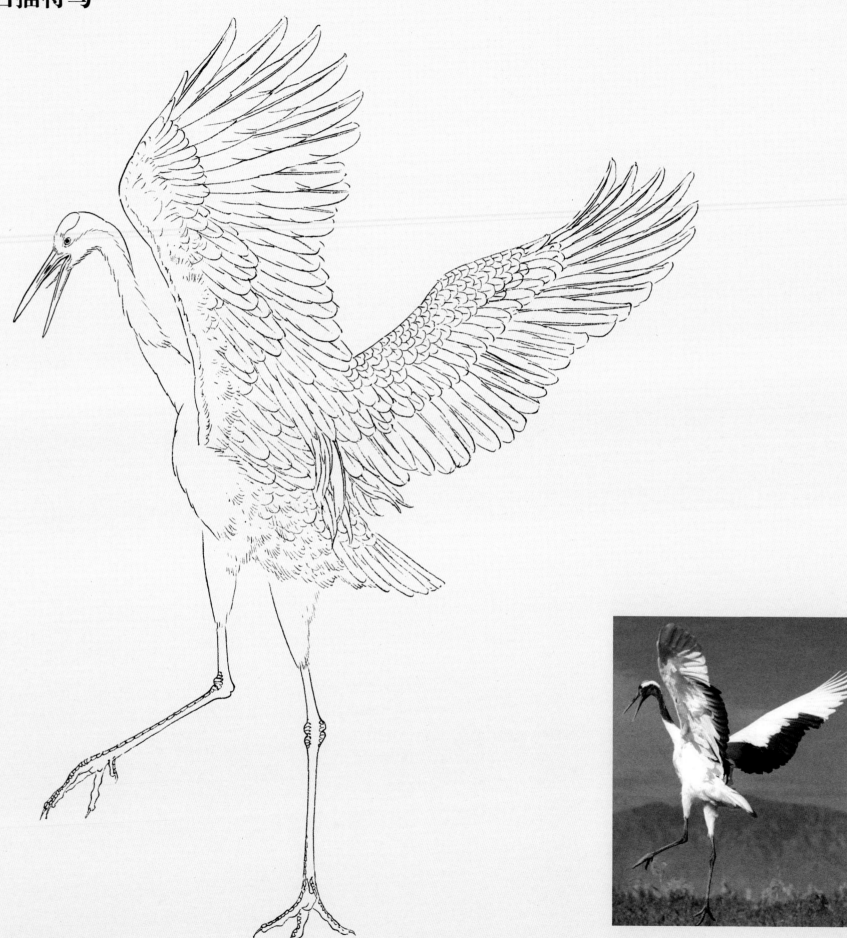

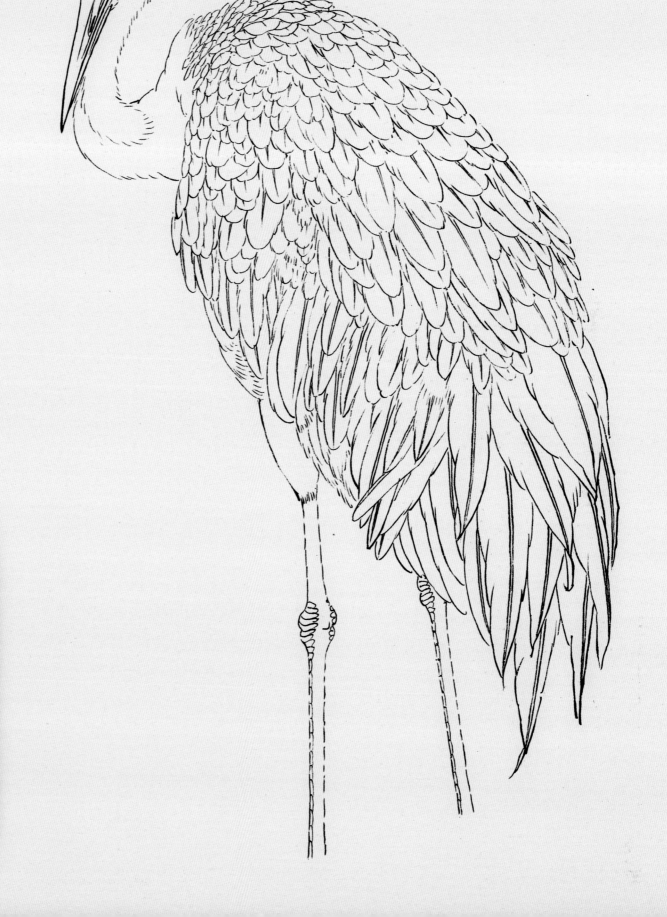

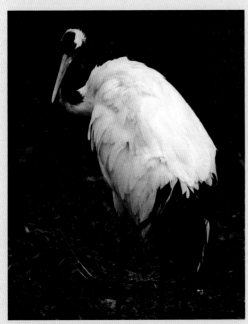

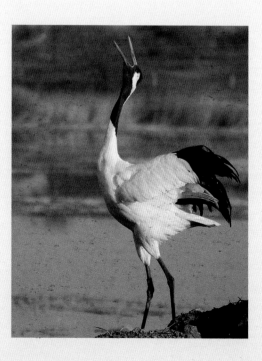

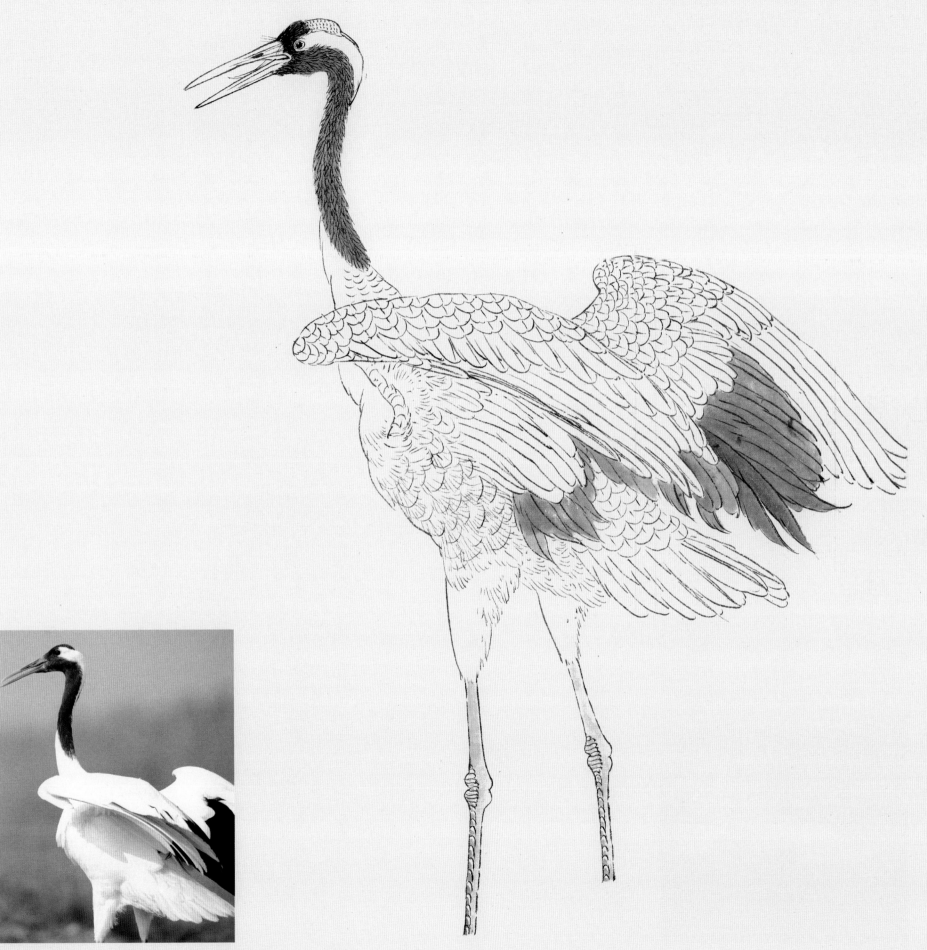

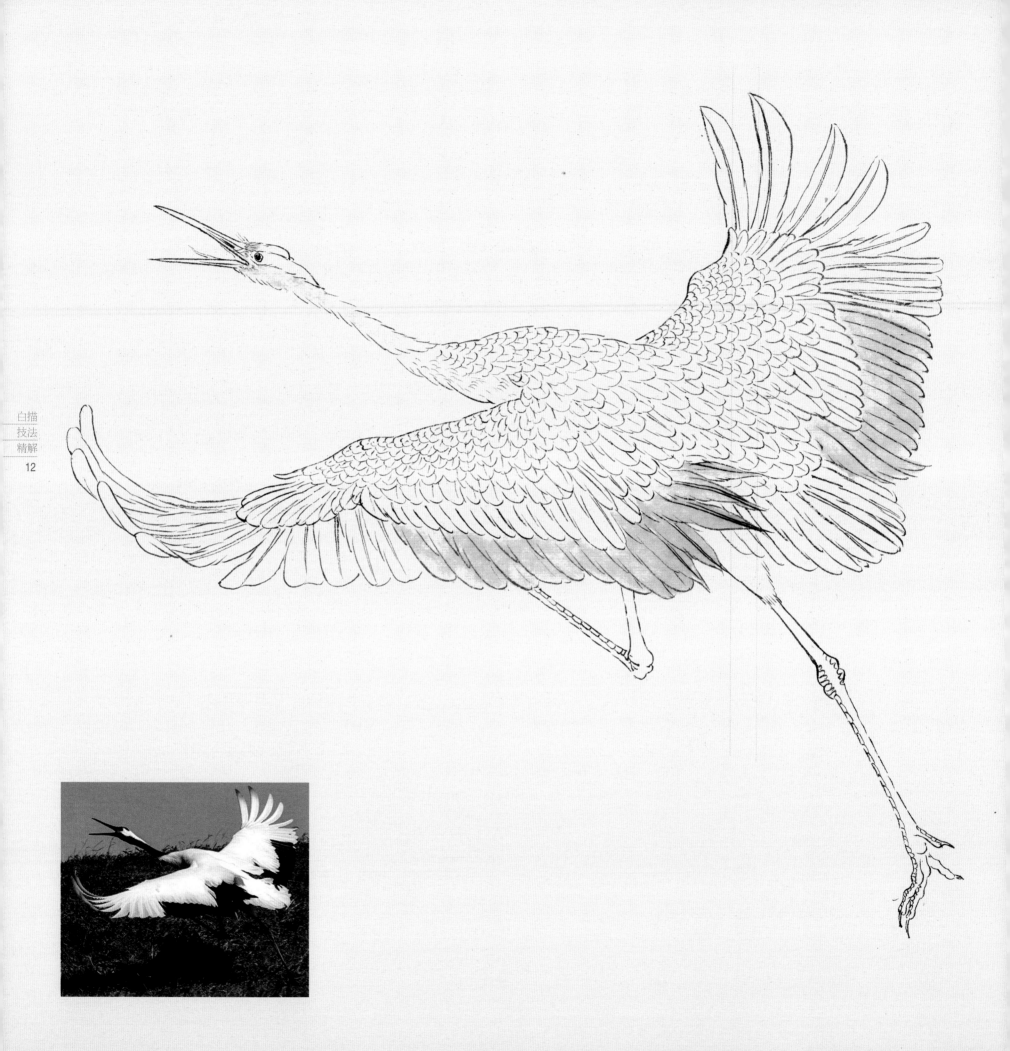

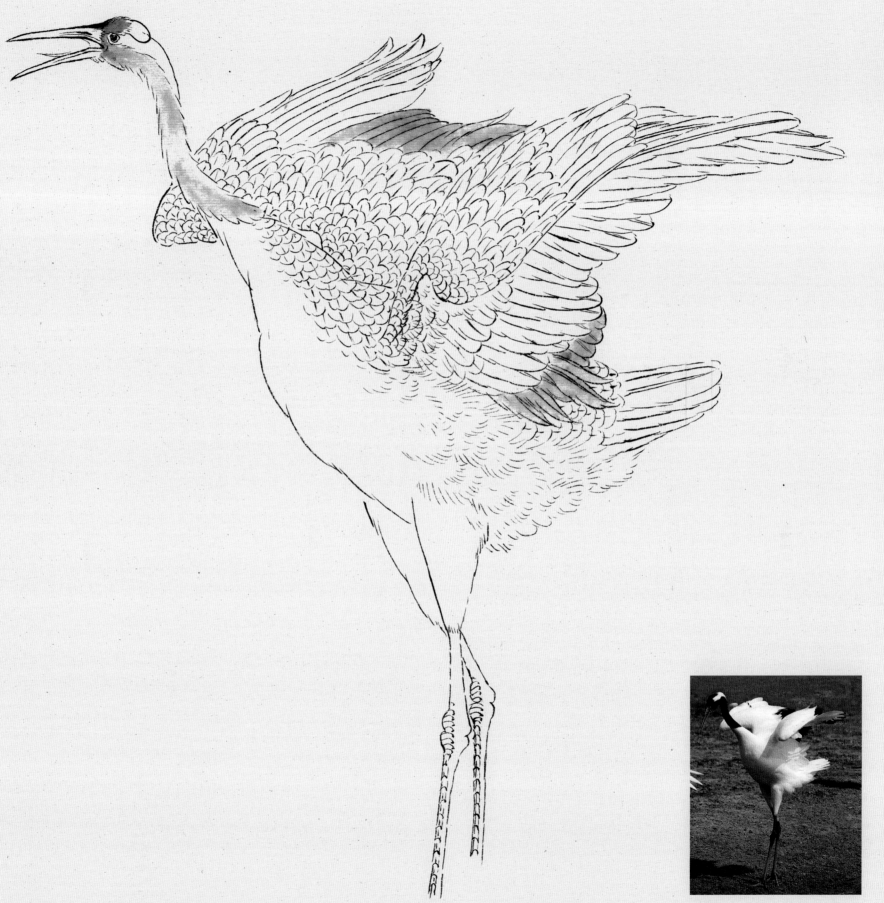

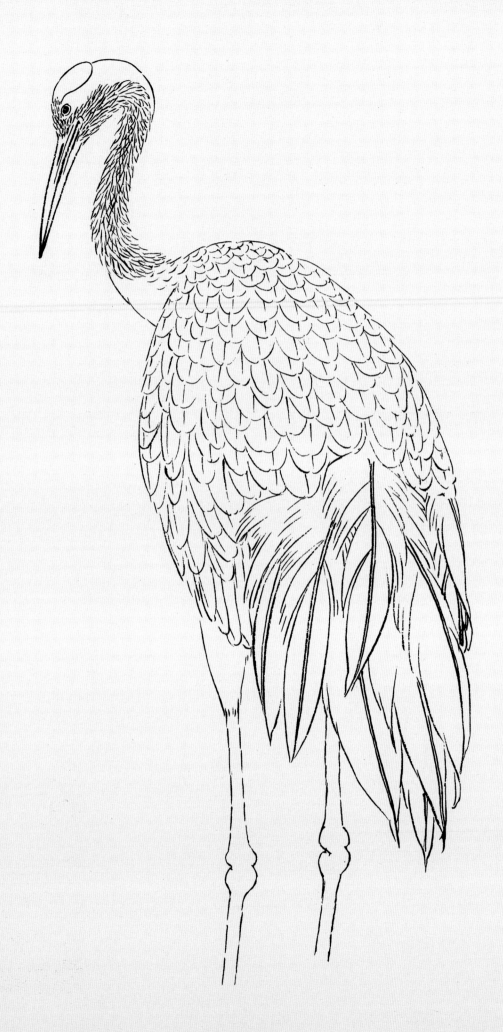

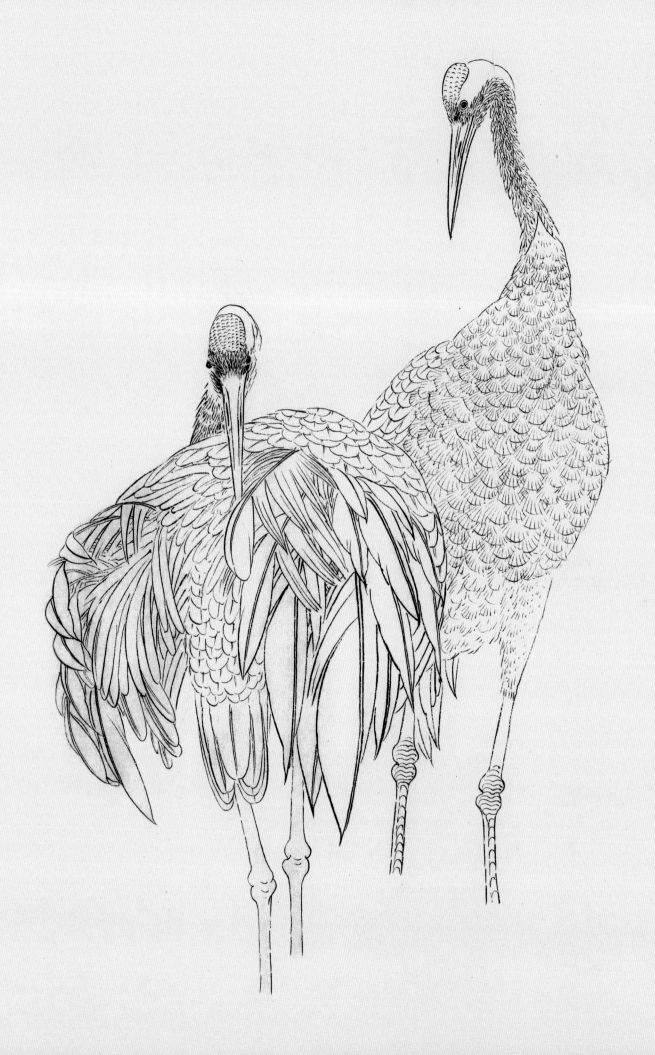

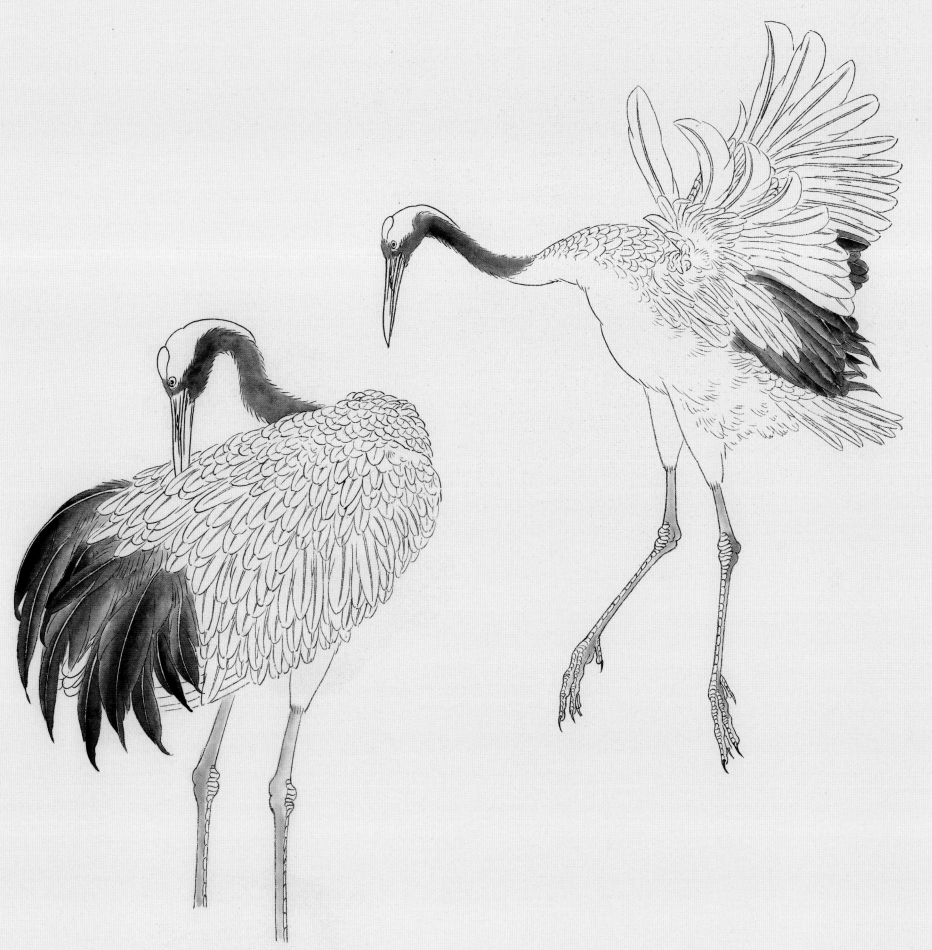

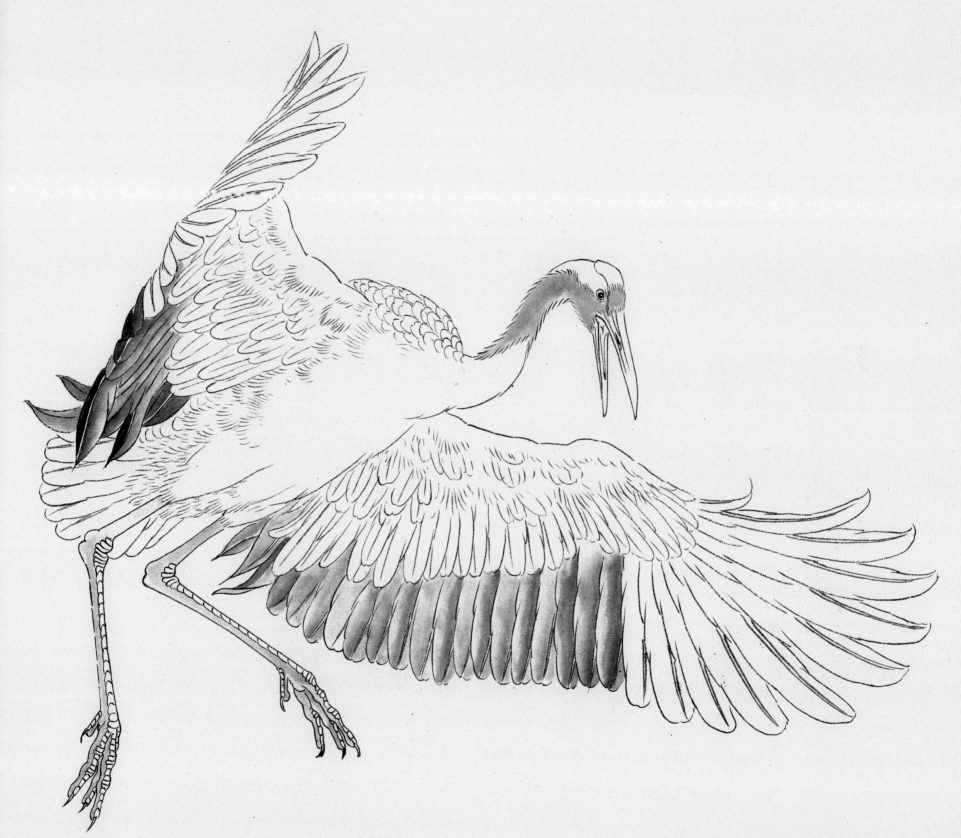

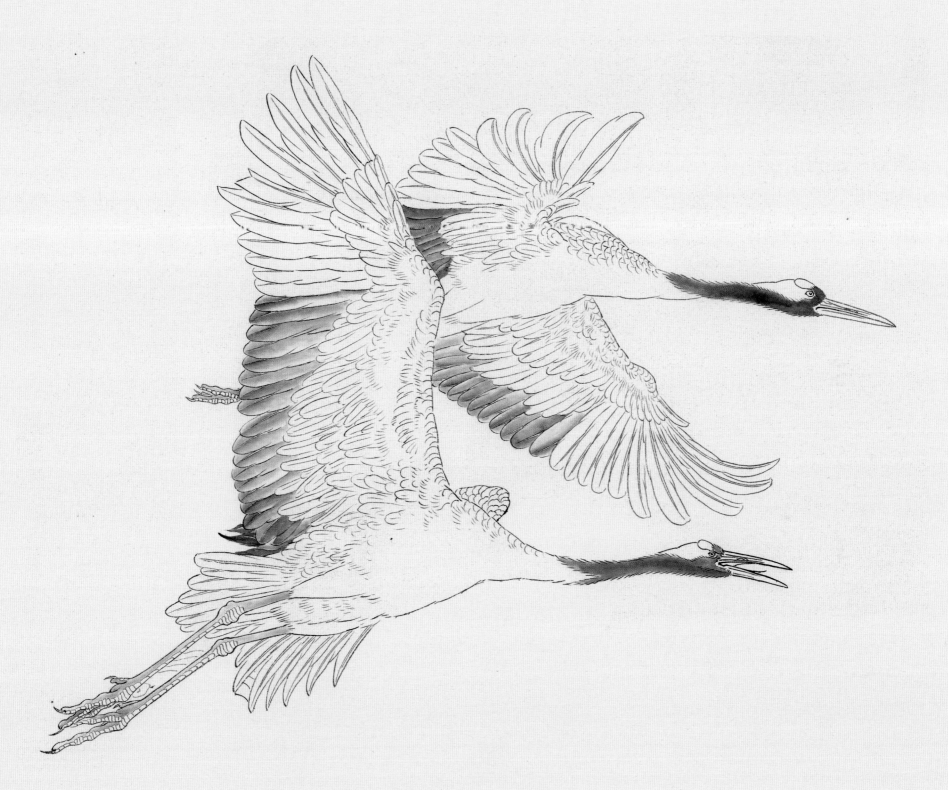

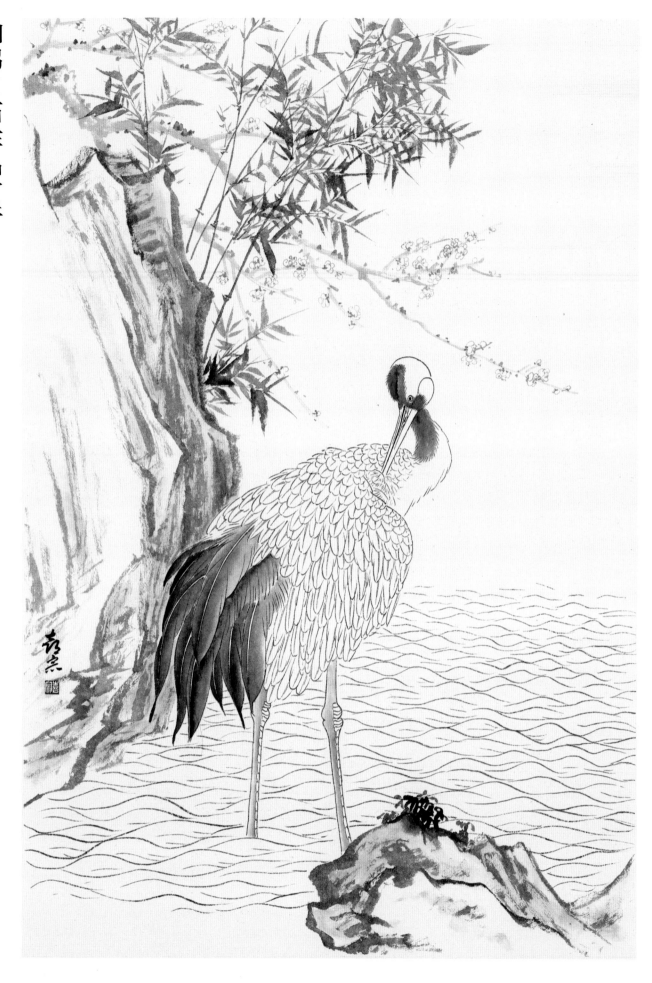

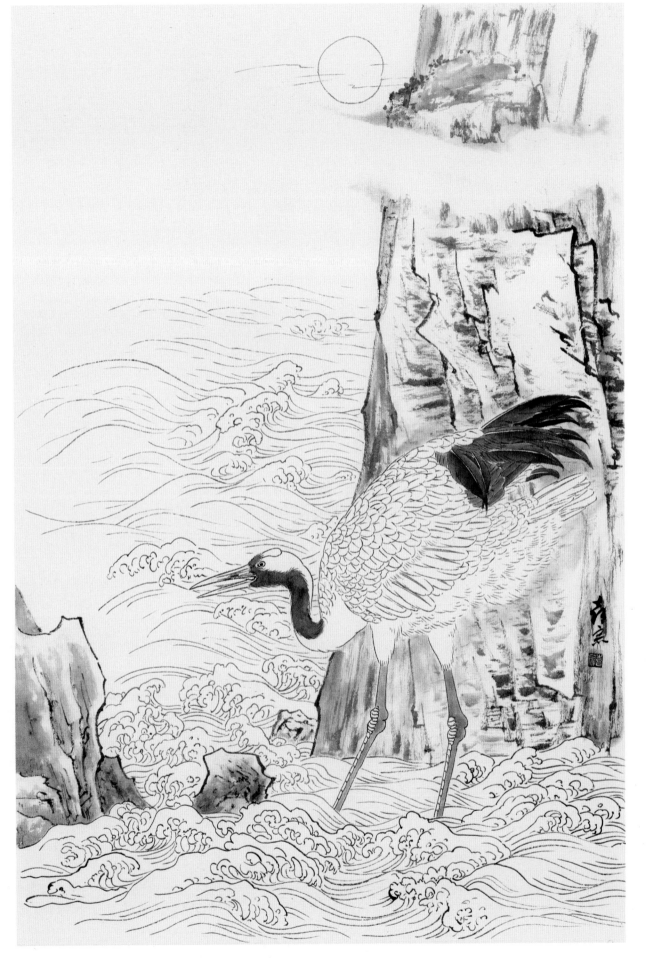

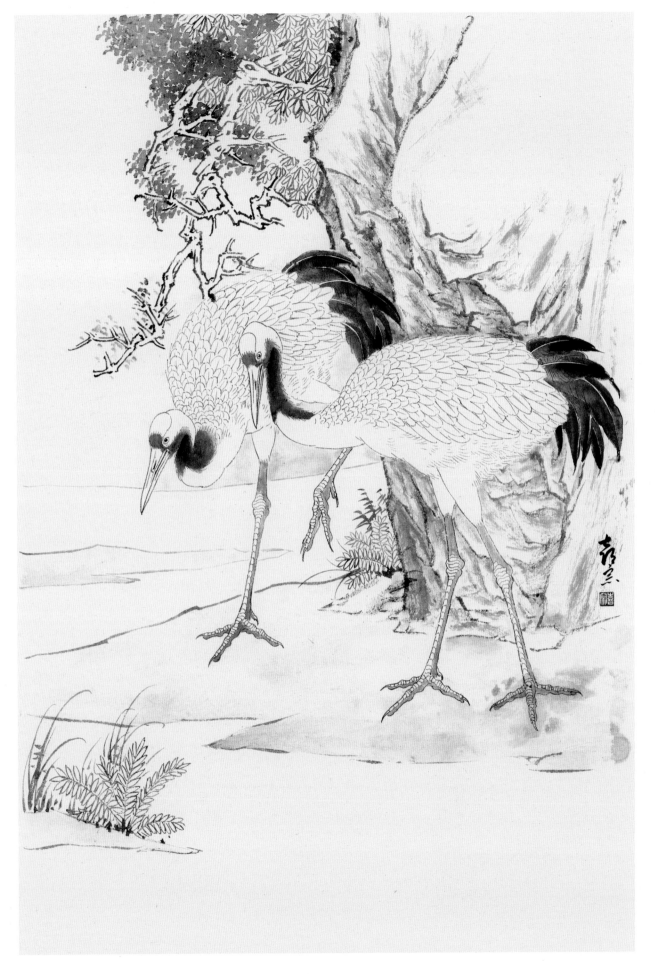

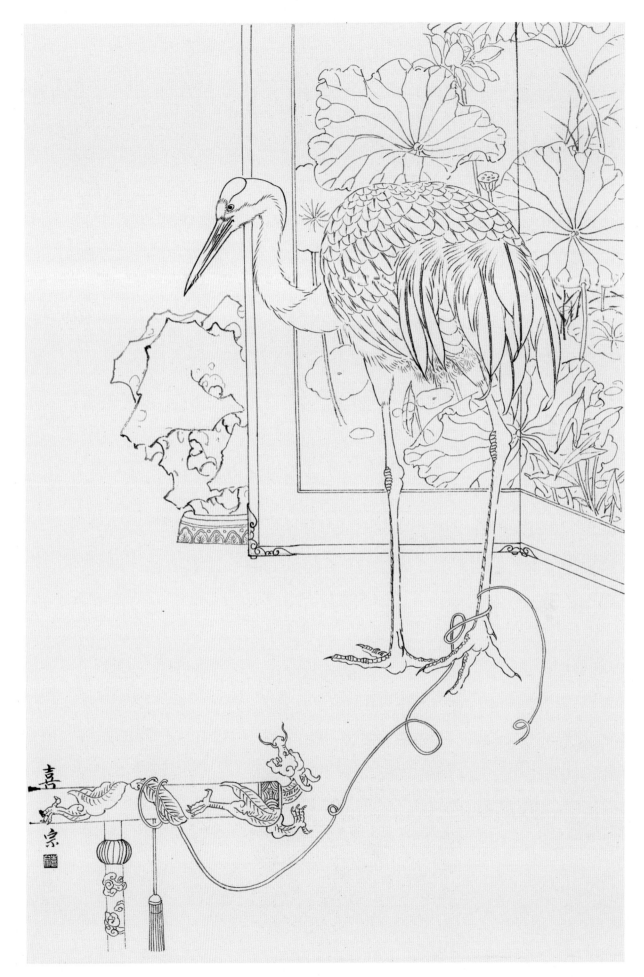

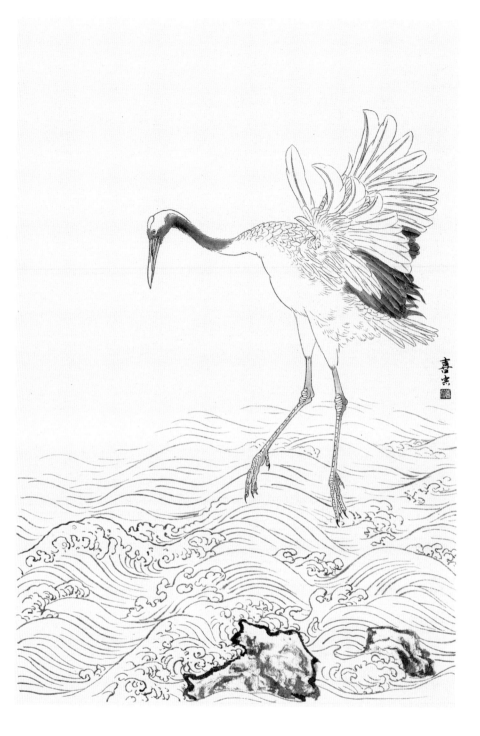

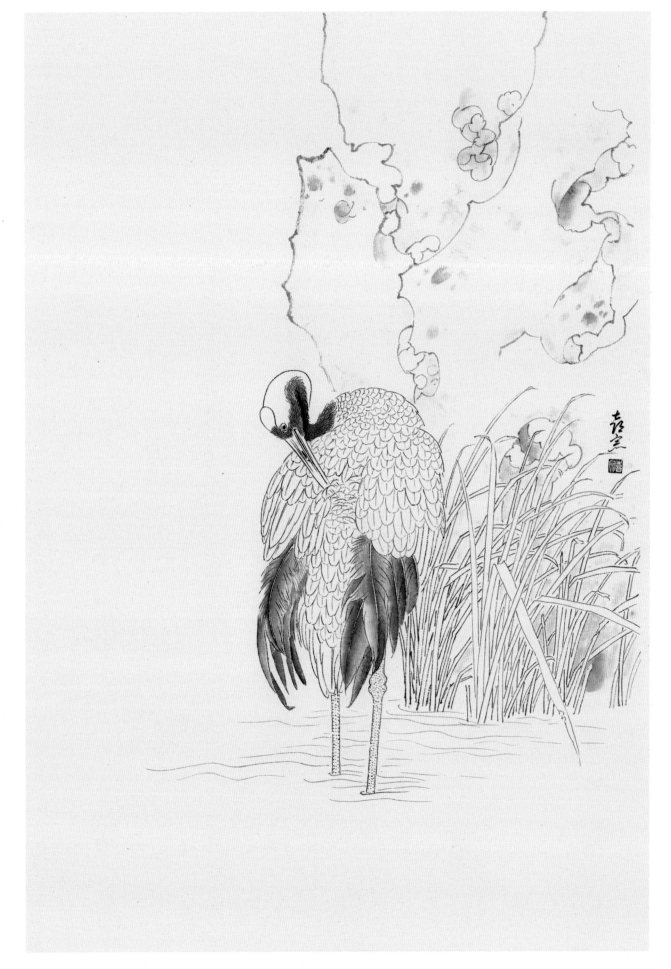

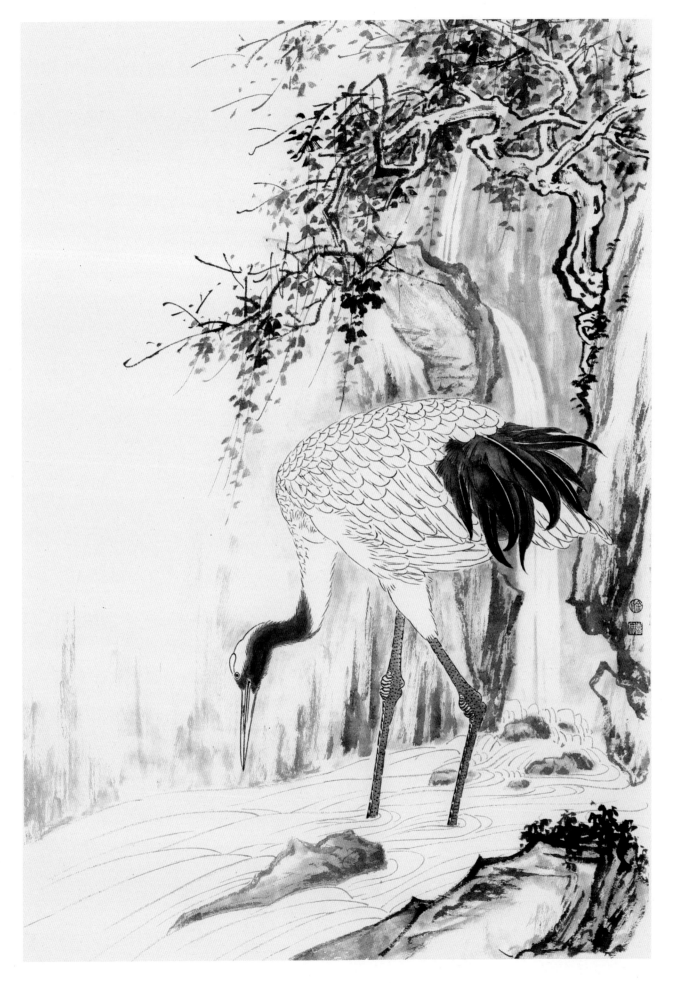

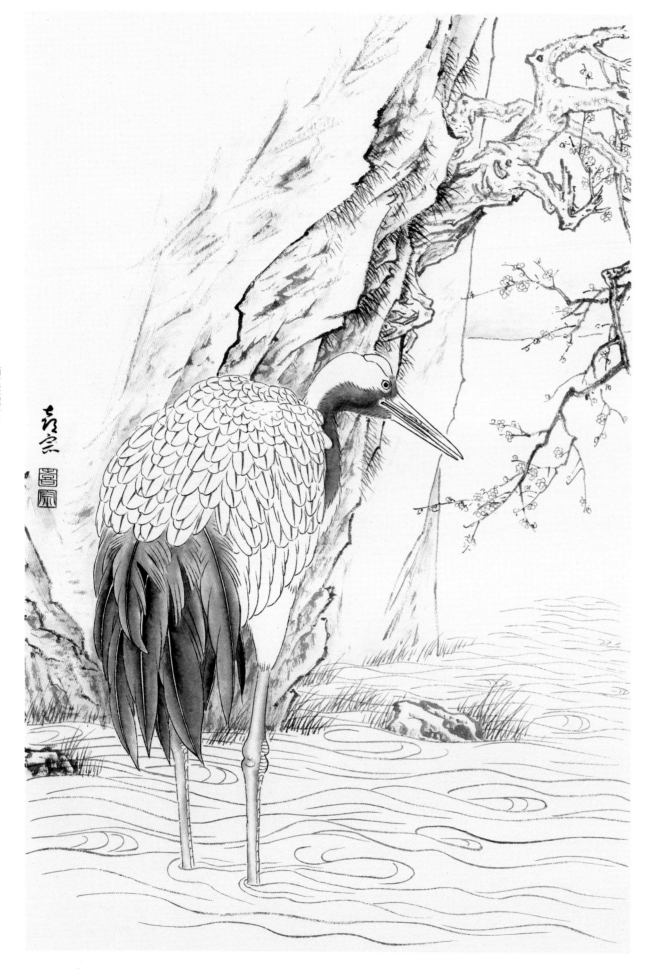

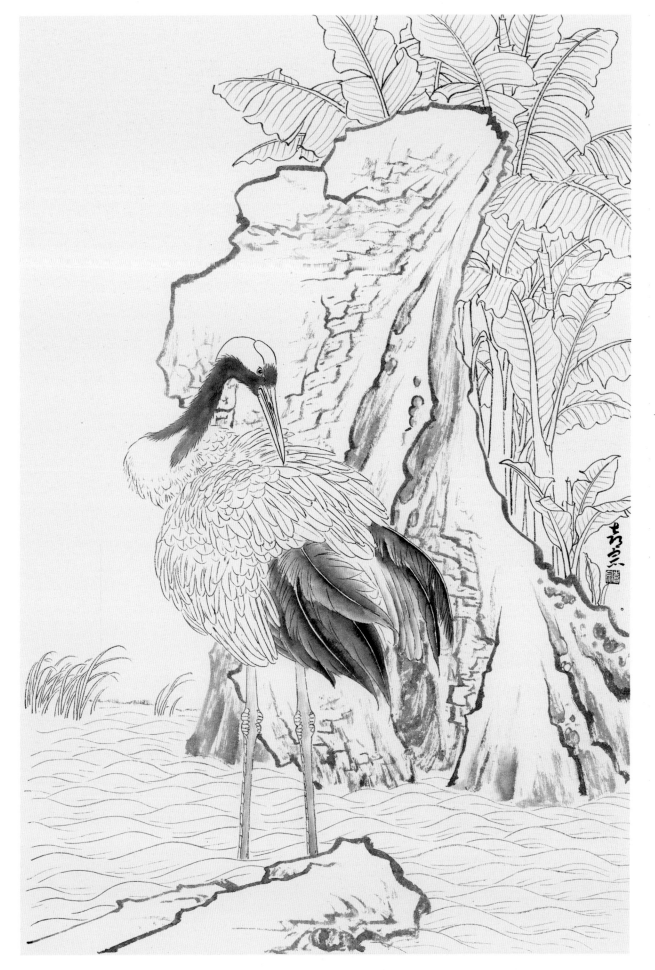

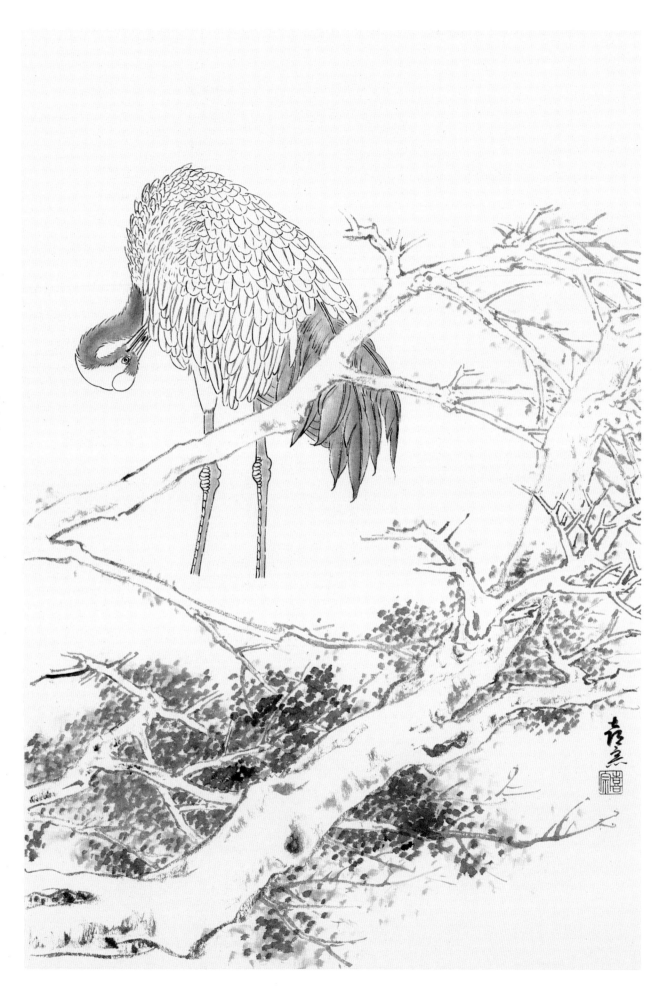

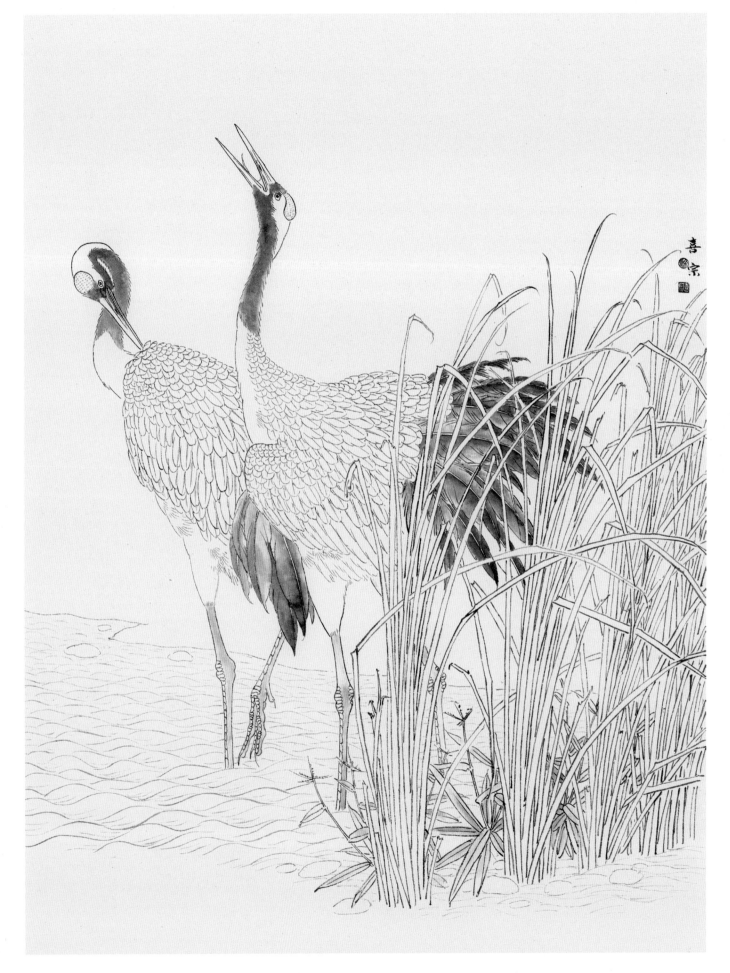

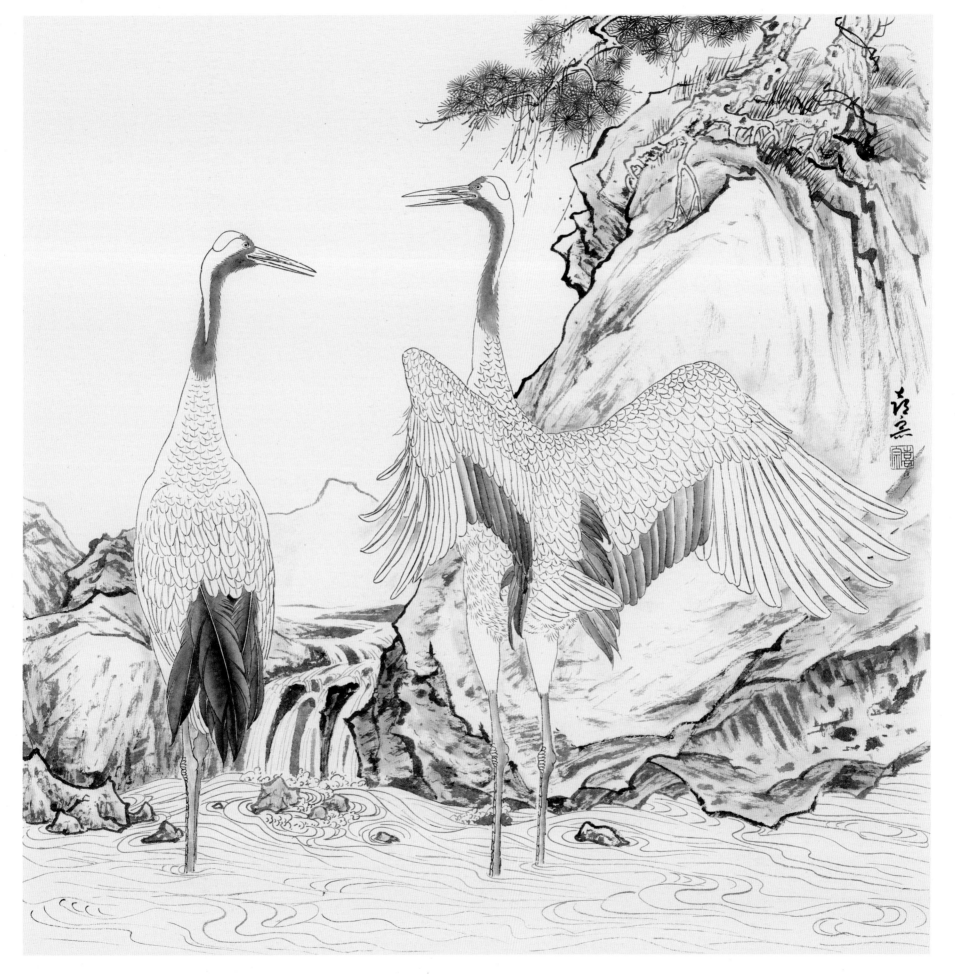

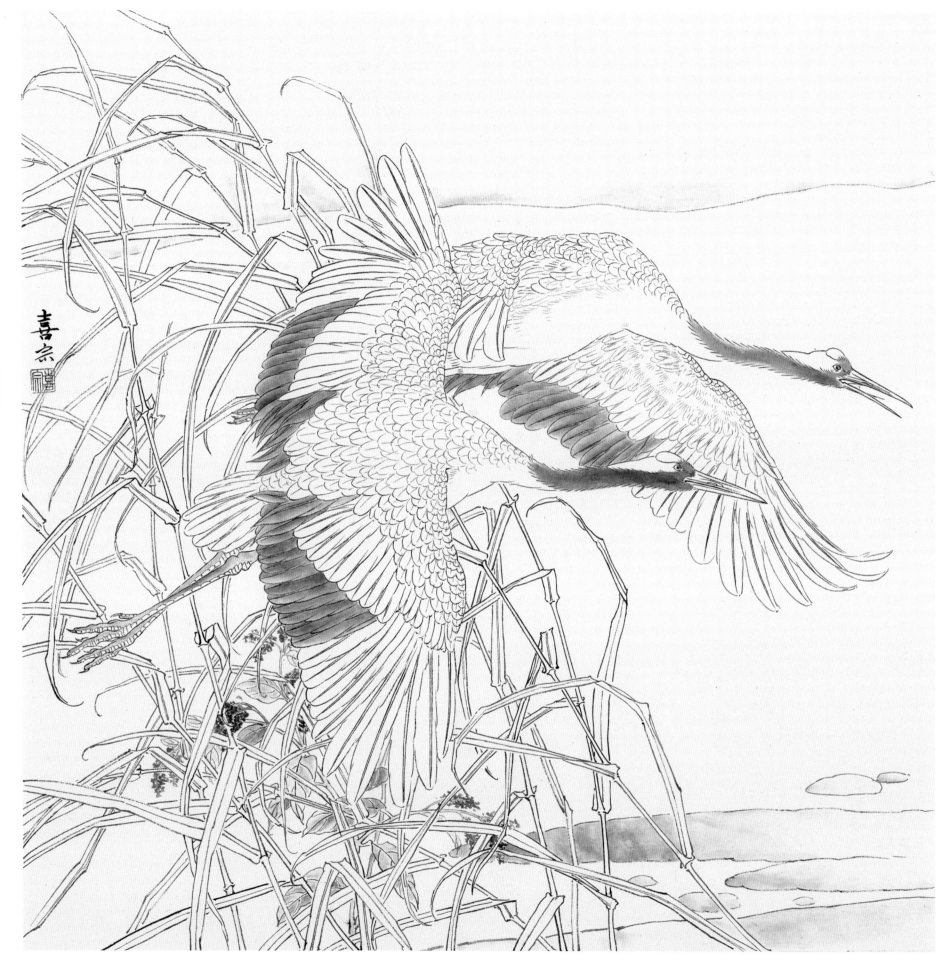

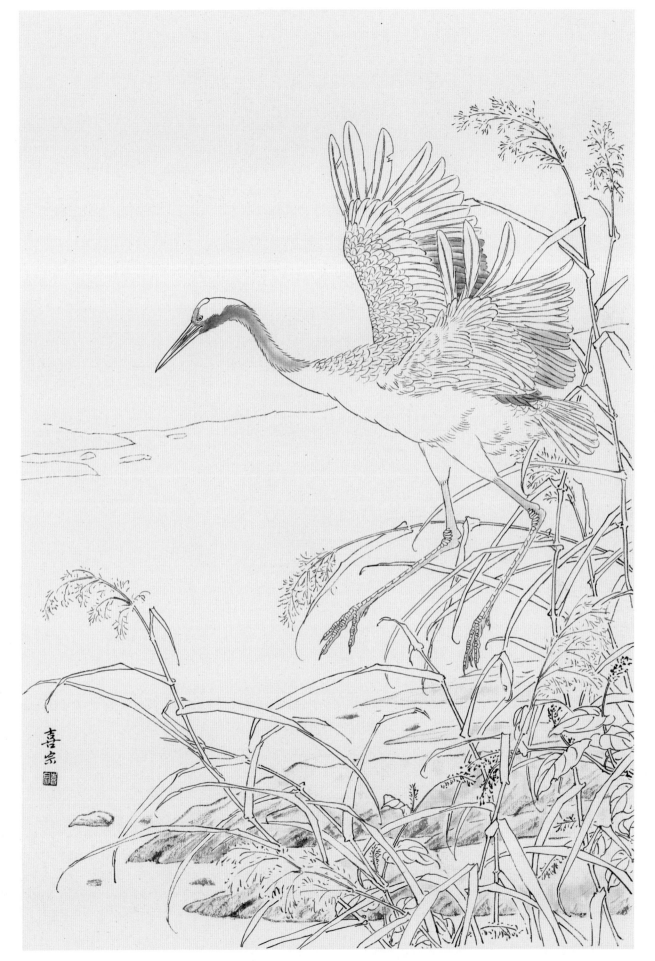

天外飛仙
丙申初夏完稿
喜亮畫之

清喉一聲傳字廣年丙申初夏喜宗畫

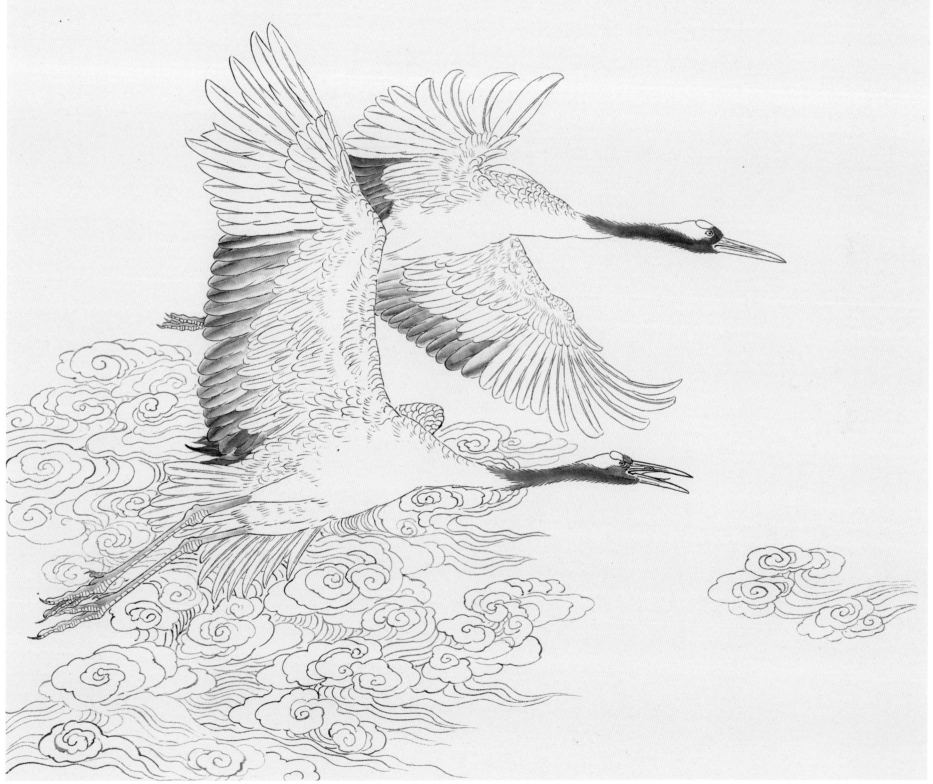

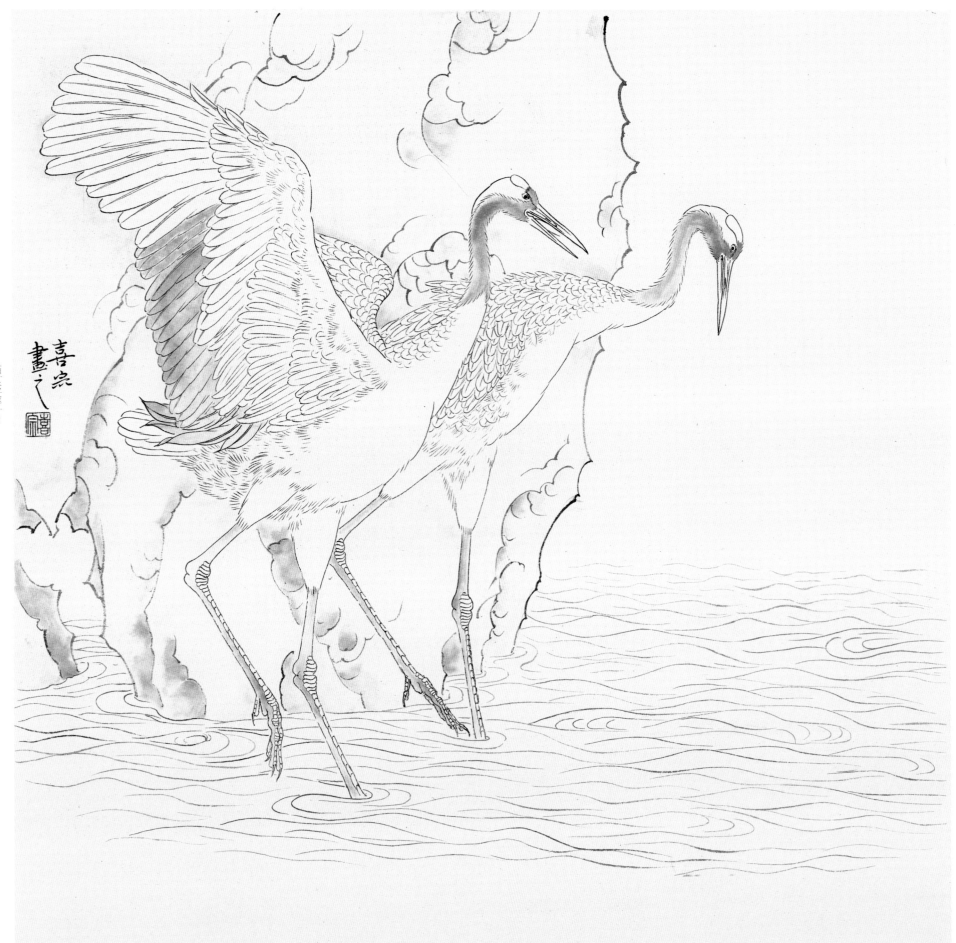

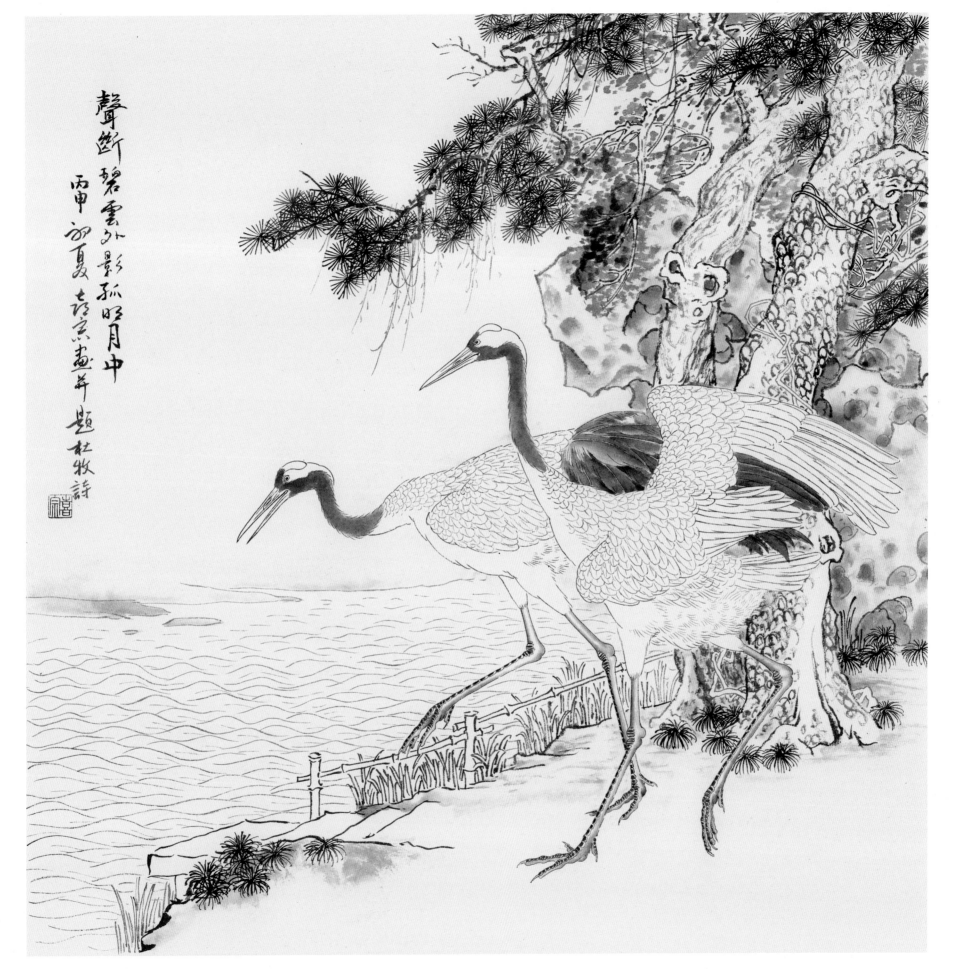

聲斷碧雲外影孤明月中

丙申初夏古瓷畫并題杜牧詩

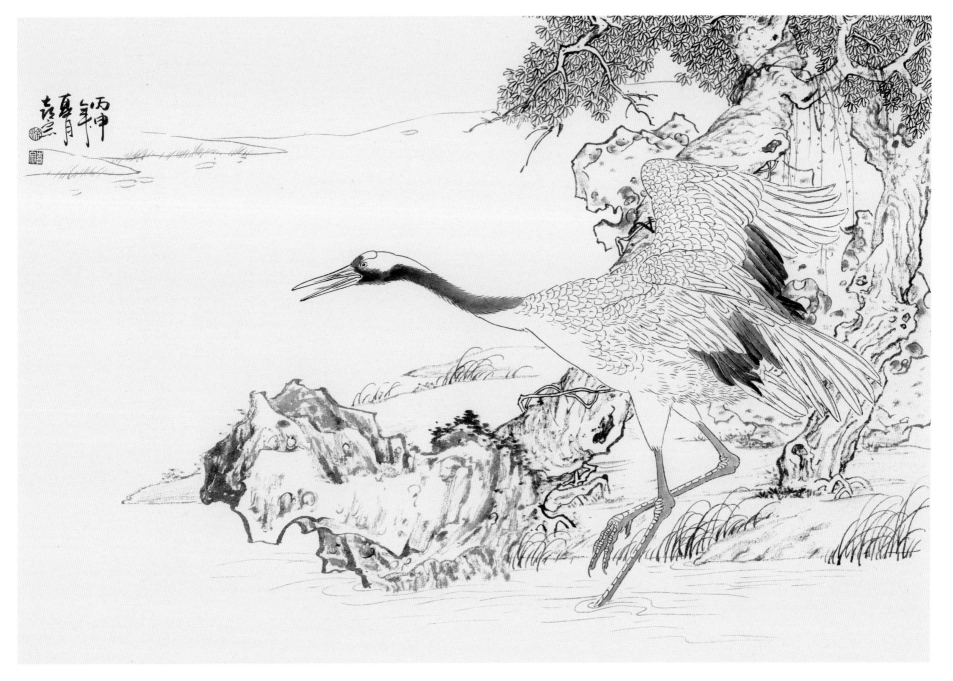

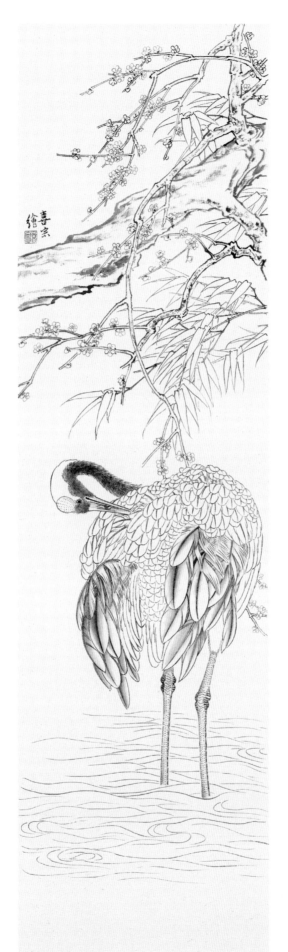

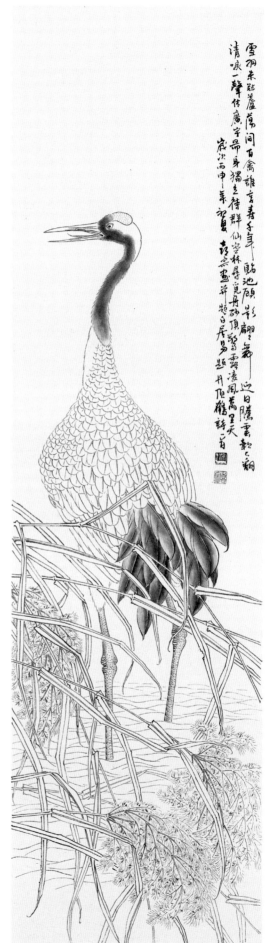

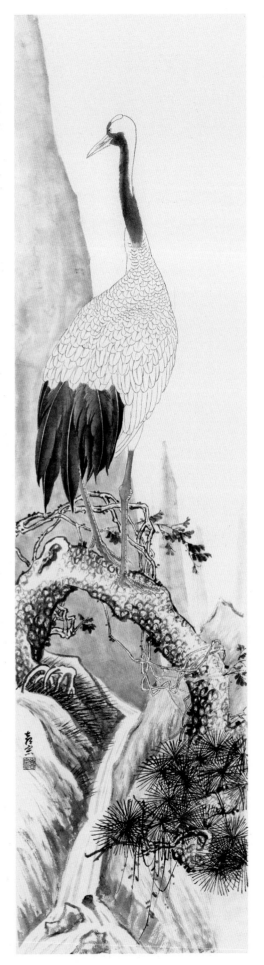
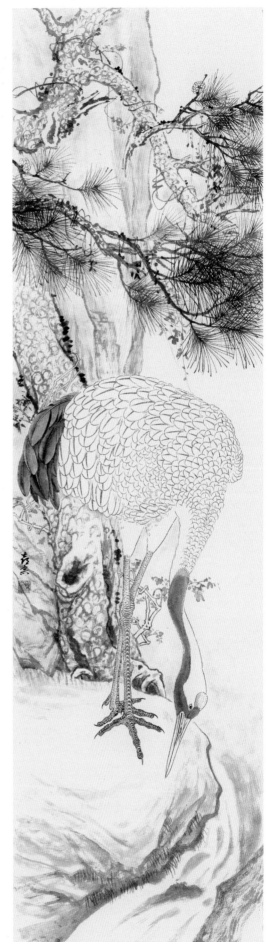
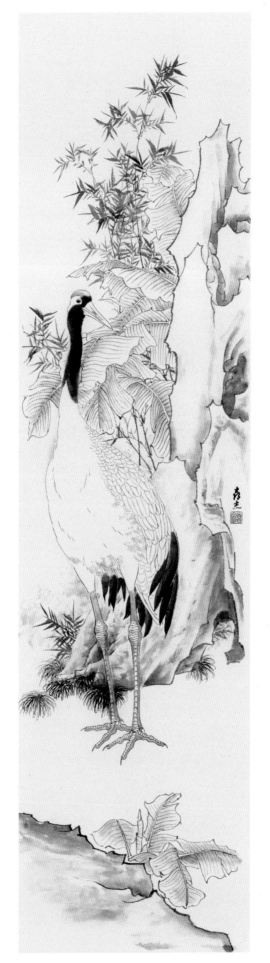